Début d'une série de documents en couleur

LES

PEINTRES D'AVIGNON

PENDANT LE RÈGNE DE CLÉMENT VI

(1342-1352)

Par M. Eugène MÜNTZ

Conservateur de l'École nationale des Beaux-Arts

TOURS

IMPRIMERIE PAUL BOUSREZ

5, RUE DE LUCÉ, 5

1885

Fin d'une série de documents en couleur

LES
PEINTRES D'AVIGNON

PENDANT LE RÈGNE DE CLÉMENT VI

(1342-1352)

Extrait du *Bulletin monumental.*

1884.

LES
PEINTRES D'AVIGNON

PENDANT LE RÈGNE DE CLÉMENT VI

(1342-1352)

Par M. Eugène MÜNTZ

Conservateur de l'École nationale des Beaux-Arts

TOURS

IMPRIMERIE PAUL BOUSREZ

5, RUE DE LUCÉ, 5

1883

LES
PEINTRES D'AVIGNON

PENDANT LE RÈGNE DE CLÉMENT VI
(1342-1352)

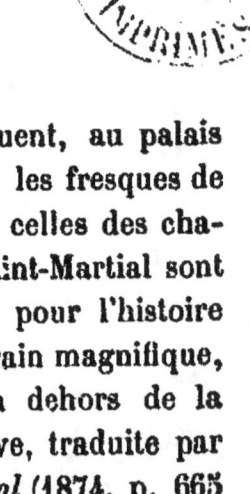

Plusieurs cycles de peintures perpétuent, au palais des Papes, le souvenir de Clément VI : les fresques de l'une des chapelles du Consistoire et celles des chapelles de Saint-Jean-Baptiste et de Saint-Martial sont des documents du plus haut intérêt pour l'histoire des arts pendant le règne de ce souverain magnifique, documents d'ailleurs peu connus : en dehors de la notice de de MM. Cavalcaselle et Crowe, traduite par M. Palustre, dans le *Bulletin monumental* (1874, p. 665 et suiv.) et de la notice insérée par M. Palustre dans son volume intitulé de *Paris à Sybaris*, nous ne possédons aucun travail critique sur un ensemble absolument unique dans notre pays.

Je me propose de faire connaître ici, comme elles le méritent, les fresques du règne de Clément VI : mon essai, je le crois, tirera quelque intérêt des photogravures qui l'accompagnent; ce sera la première fois que

des reproductions de ces chefs-d'œuvre de la peinture au XIVᵉ siècle seront livrées à la publicité. Puisse ma tentative décider quelque éditeur courageux à publier les superbes copies en couleur dans lesquelles l'artiste éminent qui a consacré une partie de sa vie à l'étude des fresques d'Avignon, M. Alexandre Denuelle, a fait revivre tant de pages magistrales.

Avant de m'occuper des peintures elles-mêmes, je passerai en revue les artistes auxquels nous les devons.

Ce qui frappe tout d'abord quand on parcourt la liste des peintres employés par Clément VI, c'est la prédominance de l'élément italien. Sous Benoît XII, nous n'avons eu à relever, outre Simone di Martino, que les œuvres de Dotho de Sienne. Son successeur, au contraire, se présente à nous escorté d'une pléiade d'artistes ultramontains.

Du plus célèbre ou mieux du seul célèbre d'entre eux, de Simone di Martino, je ne dirai rien ici, me bornant à renvoyer le lecteur à l'essai que j'ai consacré à ce maître dans les *Mémoires de la Société des Antiquaires de France*.

La biographie du successeur de Simone, Matteo di Giovanetto, de Viterbe, ne nous arrêtera, d'autre part, que le temps strictement nécessaire. Peut-être les lecteurs du *Bulletin monumental* n'ont-ils pas oublié une notice sur cet artiste publiée ici même il y a deux ans (1). Depuis, le dossier de Matteo s'est singulièrement accru ; chaque document conquis dans les archives du Vatican ajoute un nouveau titre à la gloire de ce maître, que

(1) 1882, p. 90-93.

nous sommes en droit de considérer comme l'héritier intellectuel de Simone. Je ne saurais mieux faire à cet égard que de laisser la parole aux textes :

1343. 25 août. Vivello (?) Salvi civi avinion. pro L stannetis auri fini ab eo per magrum Matheum Johaneti pictorem pro pictura capelle dni nri pape nove ad racionem V s. IIII d. pro qualibet staneta, valent X flor., XVII s., VI d. — Arch. secrètes du Vatican; fonds d'Avignon; Introitus et Exitus Cameræ, 1343-1344, fol. 181 v°.

« 22 septembre. Guillelmo Flecherii... pro XX libris d'azur emptis ab eo pro pingenda guardarauba dni nri per magrum Matheum Johaneti de Viterbio in Ybernia, ad rationem IIII d. tur. gross. pro lib., valent VIII lb. tur. av., quas solvimus sibi dicta die. — Ibid., fol. 169.

« 17 décembre. Mutuati sunt magistro Matheo de Viterbio pro pingendis deambulatoriis dni nri supra ortum, facto precio cum ipso ad racionem IIII s. pro canna, XX flor. — Intr. et exit. Cam. 1343, fol. 34 v°.

1344. 12 avril. Vavello (?) Salvi mercatori Avinion. pro L stagnettis auri liberandis per eum magistro Matheo Johaneti pro pictura capelle tinelli palacii apostolici XI flor., IIII [s], XVIII d. auri parve [mon.] Avinin. — Intr. et Exit. 1343-1344, fol. 198 v°.

1345. 4 avril. Facto computo cum magistro Matheo Johanneti pictore de pictura facta per eum seu operarios suos in III deambulatoriis, prout protenduntur a IIIª porta usque ad portam palatii necnon cameram in qua jacent hostiarii majores, ac gradibus per quos ascenditur ad dictam capellam, repertum fuit par relationem Petri Gauterii (?) qui cannaverat omnia predicta quod dictum opus continet IIIᶜ XXXIIII cannas, V palmos, valent ad rationem X s. pro qualibet canna cadrata

et CLXVII lbr., VI s., III den., que pecunie summa fuit eidem soluta in CXXXIX flor., XIII s., IX d. — Intr. et exit. 1345, n° 236, ff. 128 v°, 129.

1345. 28 avril. Magistro Matheo Johanneti pro pictura facta in duabus cameris prope gardam raubam camere domini nostri in hospicio domini quondam Neapolionis (1) ac eisdem cameris enducendis (?) de calce et cimento subtili, continen. LX cannas ad rationem XII d. pro qualibet canna, valent LX s. et pro ipsis pingendis ac aliis quibusdam non enductis continen. in universo CXIIII cannas ad rationem pro pingenda qualibet canna IX den., valent IIII lbr., V s., et sic est summa tota dictorum II operum VII lbr., V s., que fuerunt eidem solute in VI flor., XII d. — Intr. et Exit. 1345, fol. 130.

« 12 août. Magro Matheo Johaneti pro CXIIII cannis tele pro dicto (?) tecto necessariis que constituunt VI libr., VI sol., IX d. in toto, quam summam solvimus eidem in V flor. auri, VII s. mon. parvæ. — Ibid., n° 234, fol. 153.

« 26 août. Vavello (?) de Lucha civi avinionensi pro XXXIII stagneolis auri fini bruniti traditis et liberatis magro Matheo Johaneti pro pictura capelle tinelli magni apostolici ad rationem V s., III d. pro qualibet stagneola, valent VIII libr., XIII s., III d. Item pro V c peciis argenti pro dicta pictura ab eo emptis, ad rationem VI s. pro quolibet centenario, valent XXX s. Et sic solvimus summa X libr., III s., III d. in VIII flor., in auri XI s., III d. parve (sic). — Ibid., n° 234, fol. 153 v°.

« 21 novembre. Facto computo cum magro Matheo Johaneti pictore de pictura parietum magni tinelli

(1) Il s'agit du cardinal Napoléon Orsini.

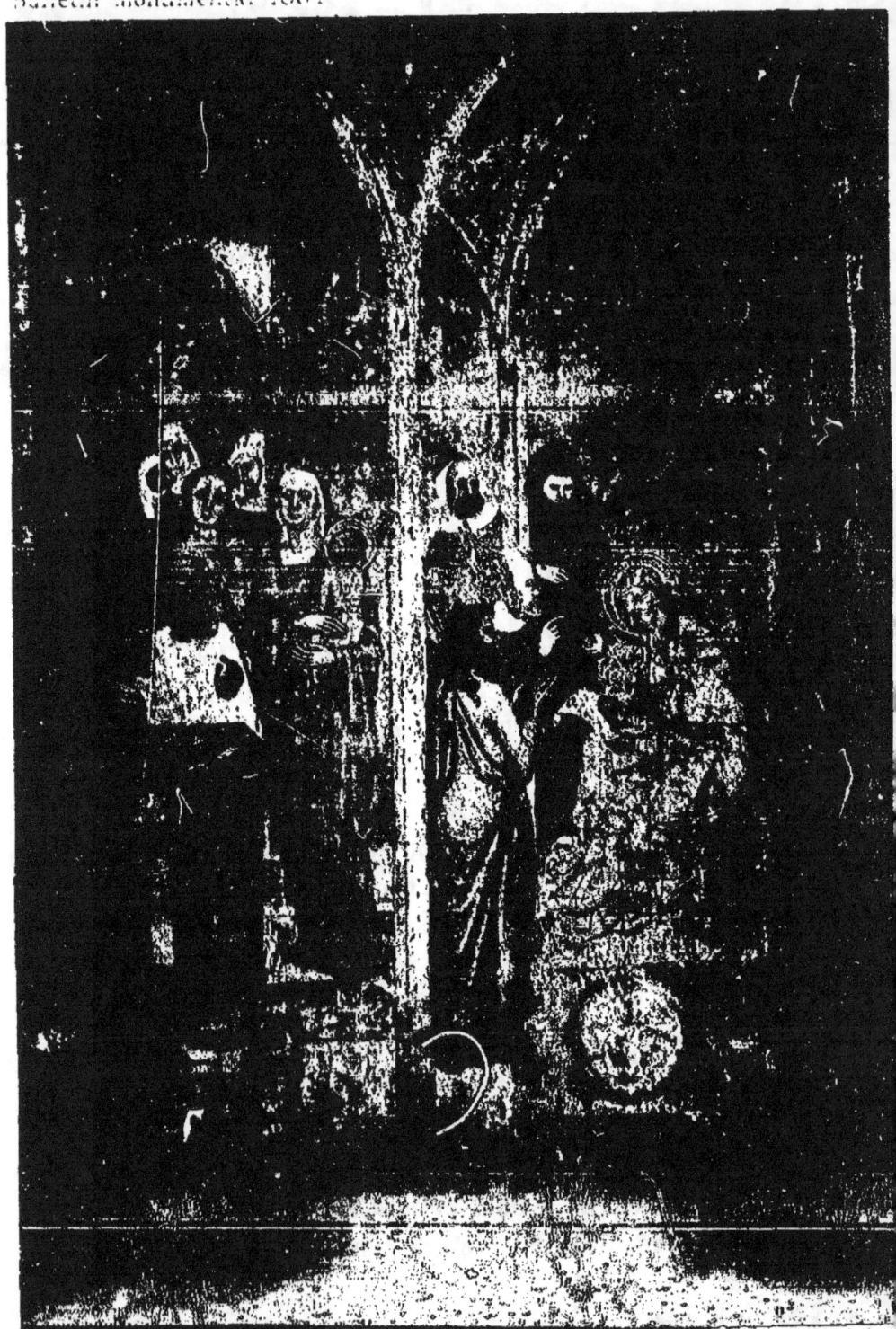

SCÈNES DE L'HISTOIRE DE SAINT JEAN BAPTISTE
Chartreuse de Villeneuve les Avignon

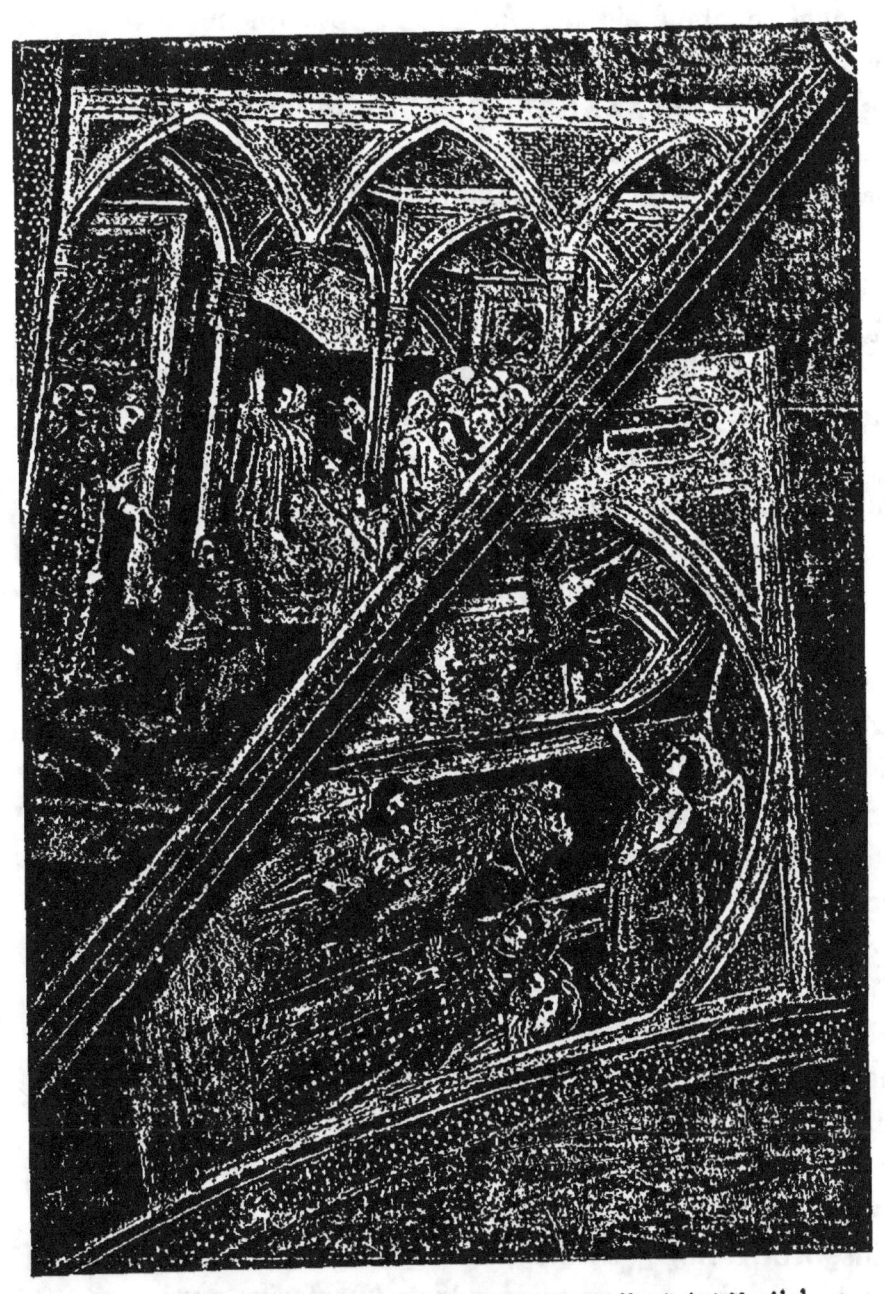

Scènes de l'histoire de saint Martial. Chapelle Saint-Martial,
Palais des Papes, à Avignon.

E. M.

apostolici solvimus eidem tam pro se ipso quam pro aliis operariis in universo CXIX flor., deductis XI flor. quos ipse solvit pro XXXIII libr. de azurio quas tradidimus sibi de thesauro Ecclesie pro faciendo opere supradicto de quo debebat habere CXXX flor. auri. — Ibid., fol. 157.

1346. 4 janvier. Item computat laborasse idem magr. Matheus per XXI dies in capella que est in domo dñi quondam Neapoleonis, prout retulit dñs Thomas, custos dicti hospicii, valent VIII libr.; VIII s., que fuerunt eidem solute in VII flor., singulis florenis pro XXIIII s. computatis. — Ibid., fol. 161 v°.

« 17 mars. Salvatori Salvi pro L stagneolis auri receptis ab eo pro pingenda ymagine beate Marie super hostium capelle magni tinelli domini nostri palacii apostolici ad rationem V s., III den. pro qualibet stagneola, valent XIII libr., II s., VI d., que summa fuit sibi soluta in X flor., XXII s., VI d., singulis flor. pro XXIIII s. computatis.

Item solvimus eidem pro CC foliis argenti pro ymagine predicta XXII s. parve (monete). — N° 242, fol. 168.

1346. 5 avril. Facto computo cum magro Matheo Johanneti pictore solvimus eidem pro pictura ymaginis beate Marie cum filio facte in magna aula palatii ppalis super hostium capelle dicti palacii que bis facta extitit, videlicet pro salario magri et pictorum qui fuerunt in dicto opere a die XIX mensis novembris proxime preteriti usque ad IIII diem presentis mensis aprilis, XLIII libr., XIII s., d. IIII den. Item pro diversis coloribus grossis sive adurio (?) et sive auro necessariis pro dicta ymagine LXVI s., VII d., que omnes summe predicte ascendunt ad XLVI libr., XV s., XI den., que pecunie summa fuit eidem soluta in

XXXIX flor., III s., XI d., singulis flor. pro XXIIII s. computatis. — Ibid., fol. 129.

1349 (?) 19 février. Sequitur computum dñi Mathei Johaneti pictoris de expensis per eum factis pro duabus cathedris per eum pictis et deauratis pro dño nro papa una cum quibus dam aliis operariis et pictoribus. — LV flor., II s., I d. — Intr. et Exit. 1348-1349, n° 260, fol. 116, v°.

Matteo, ainsi qu'il résulte des documents publiés dans les *Mémoires de la Société des Antiquaires de France,* collabora, en outre, en 1346 et en 1347, à la décoration de la salle du Consistoire. L'année précédente, en 1345, il avait exécuté, avec différents autres artistes, les fresques de la chapelle Saint-Michel et de la chapelle Saint-Mathieu. Il prolongea sa carrière jusque sous Urbain V; on le trouve travaillant pour la cour pontificale en 1367 encore (1).

Viterbe avait donné le jour à un autre peintre, également fixé à Avignon, Pietro. Il est question de cet artiste dans un document publié plus loin, sous la date du 28 avril 1344.

Parmi les compatriotes de Matteo, il faut mentionner en première ligne Ricco, Richone, ou Riccio d'Arezzo.

1343. 28 juin. Riconi de Arecio pro LIII libris de azurio ad racionem pro qualibet libra IIII tur. gros., valent computato flor. pro XII gros. XVII flor., VIII s. — Intr. et Exit. Cam. 1343-1344, n° 216, fol. 179.

« 6 septembre. Riconi de Arecio et Petro de Viterbio pictoribus, facto cum eisdem paulo ante precio de

(1) Voy. la *Gazette archéologique* de 1884.

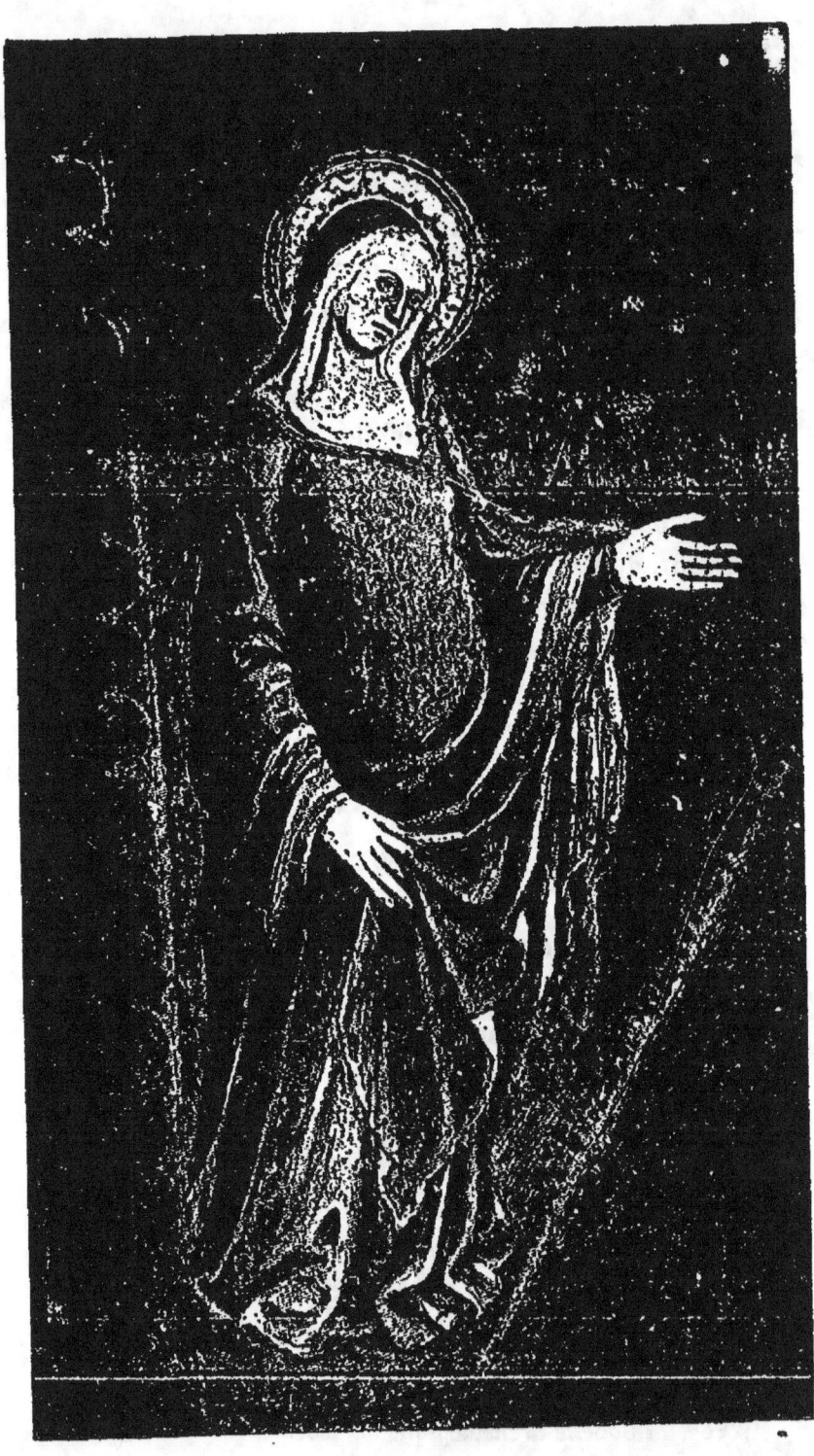

Sainte Élisabeth.
Chapelle de Saint-Jean. Palais des Papes à Avignon.

pingendo aliam parietem garde raube domini nostri, videlicet celo (?) de azurio cum stellis, et parietes sicut alia pars facta extitit, XXVI flor. — Ibid., fol. 182.

1313. 28 septembre. Riconi de Aressio pictori pro pingendo introitum camere domini nostri cujus opus continet XVII cannas, et nos tradidimus sibi ad minimum propterea necessarium, II flor., XX s.— Ibid., fol. 182v°. Cf. 1344, fol. 38.

« 23 décembre. Soluti sunt Richoni de Arecio pictori X flor... promis. pro pingendo vice supra stuphas, V flor. — Introitus et Exit. 1343, n° 211, fol. 35.

1344. 26 avril. Magistro (Nicolao) de Florencia, Ricconi de Arecio recipientibus pro se et eorum sociis facto cum eis precio de pingendo magnam cameram contiguam parvo tinello domini nostri IIc flor. — Intr. et Exit. Cam. 1343, n° 215, fol. 126.

1345. 12 août. Rossio de Aretio pro pictura tecti magni tinelli facto precio cum eodem ad IIII s. pro qualibet canna pro labore suo, quod siquidem tectum continet CLXXX cannas, valent ad racionem ut supra XXXVI libr., que pecunie summa fuit eidem soluta in XXX flor. quolibet floreno pro XXIIII s. computato. — Intr. et Exit. Cam. 1345-1346, fol. 153. Cf. n° 1345, même folio, où l'artiste est appelé « Rossio de Aretzio ».

Jean avait pour patrie Arezzo, de même que Riccio :
1343. 21 octobre. Johanni de Arecio pro V libris de azurio fino ponendo in pictura facienda in capella majoris tinelli. — Intr. et Exit. Cam. 1343-1344, n° 216, fol. 187 v°.

Giovanni di Luca était originaire de Sienne, et par conséquent concitoyen de Simone di Martino. Son nom

n'est pas mentionné dans les *Documenti dell'arte senese* de M. Milanesi. A Avignon, il décore une des parois de la grande chapelle du palais :

1344. 18 mai. Magistro Johanni Luche de Senis pro pictura per eum facta in pariete majori capelle palacii apostolici facto super hoc precio cum eodem. — L flor. auri. — Intr. et Exit. Cam. 1343-1344, fol. 128 v°.

Florence ne comptait que deux représentants, Francesco et Niccolo. Rapprochons du nom de ce dernier ceux de Niccolo Rustichelli et de Niccolo Dini, agrégés en 1350 à la corporation des peintres florentins (1). Nicolas était occupé en 1344 à peindre le nouveau palais du Pape, près de Villeneuve :

1344. 28 avril. Francisco et Nicolao de Florencia, Rico de Alesio (*sic*, pour Aretio), Petro de Viterbio, pictoribus, facto precio cum eisdem de pingendo partem superiorem domus nove domini nostri apud Villam novam. — C flor. auri. — Intr. et Exit. 1343, n° 215, fol. 127.

Mentionnons enfin Robino de Romanis, qui pourrait bien avoir tiré son nom de sa ville natale, Rome. Cet artiste figure en 1336 déjà sur la liste des peintres de Benoît XII, où il est appelé Robin de Romas.

1342. Juillet. Item Robineto pictori pro pingendis CXXIX scabellis et VI cathedris magnis ad racionem pro duodena qualibet I flor. summa XI flor. auri. — Intr. et exit. 1342, fol. 97 v°.

1343. 23 décembre. Robino de Romanis pro pictura camere domini pape supra stufas per eum depicta

(1) Gualandi, *Memorie... di belle arti*, t. VI. p. 186.

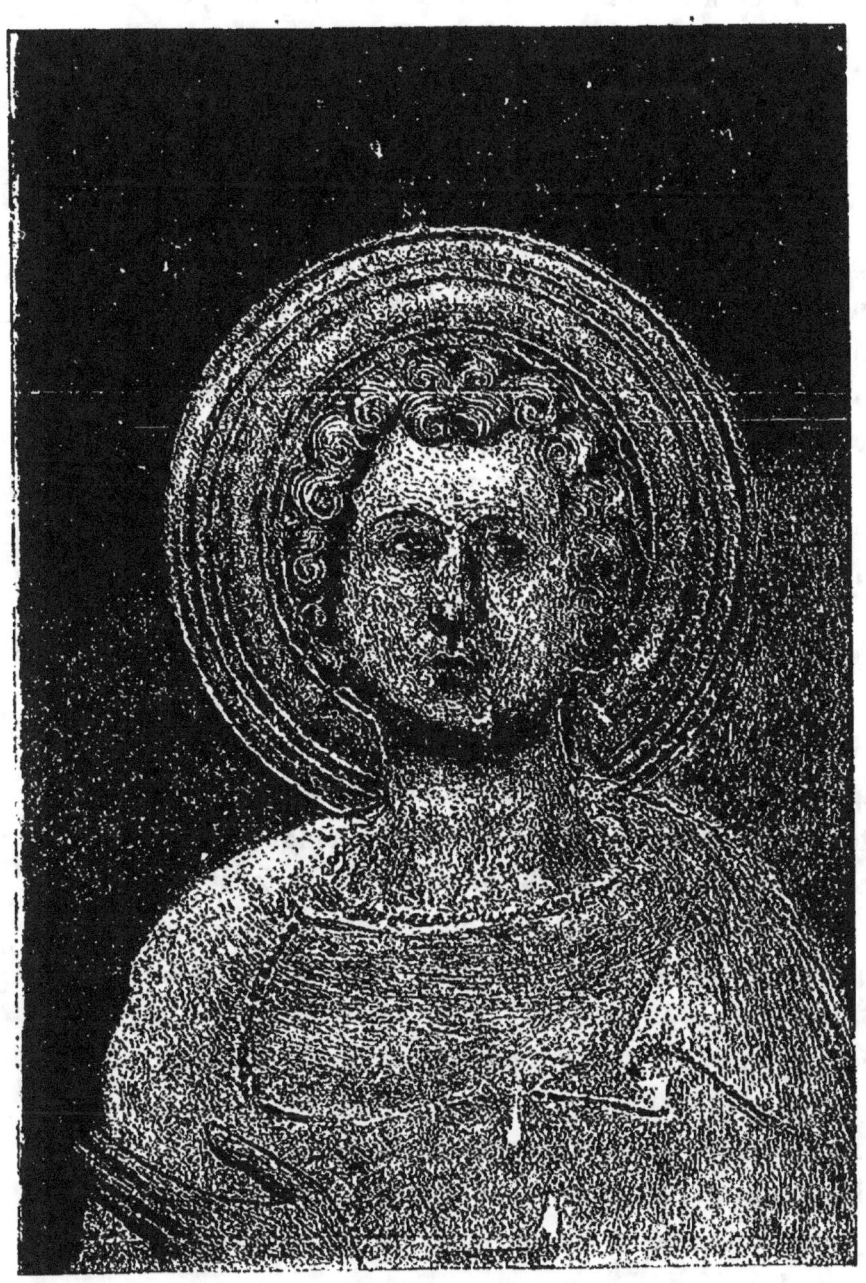

Tête d'ange.
Chapelle de Saint-Jean. Palais des Papes, à Avignon.

facto precio cum eodem ad summam XX flor. auri pro toto opere predicto — XX flor. auri. — Intr. et Exit. Cam. 1343, n° 215, fol. 116. Cf. fol. 35.

1343. 17 mars. Facto precio cum Robino de Romanis de pingendo cameram in qua habitat dominus de Chambono in hospicio domini nostri ultra Rodanum, videlicet apud Villam novam, ad summam XVI flor. solvimus eidem Robino, VI flor. — Intr. et Exit. Cam. 1343, n° 215, ff. 122, 183 v°, 184 v°.

1344. 18 mai. Robino de Romanis et Bernardo Escot (?) pro pictura per eos facta in cameris tam paramenti quam pro persona domini nostri, una cum duobus studiis in hospicio ejusdem domini nostri apud Villam novam facto super hoc precio cum eisdem IIc flor. — Intr. et Exit. 1343-1344. fol. 190 v°.

1345 (?). 27 mars. Robino de Romanis et Bernardino Escot (?) pictoribus pro pingendo deambulatorium magnum ante cameram magnam hospicii domini nostri apud Villam novam, necnon et capellam que est in capite dicti deambulatorii ac etiam unum meianum (*sic*) factum de novo in dicto deambulatorio, facto super hoc precio cum eisdem per magistrum Matheum pictorem domini nostri — LX flor. — Intr. et Exit. 1345, n° 236, fol. 127.

1345. 6 avril. Robino de Romanis et Bernino Escot (?) pictoribus meiani (*sic*) intermedii inter studium domini nostri et cameram suam hospicii sui de Villanova quod fuit disruptum et noviter reedificatum, facto super hoc precio cum eisdem XX flor. — Ibid., fol. 29 v°.

Nous ignorons la patrie de la plupart des autres peintres attachés au service de Clément VI. En l'absence

d'informations positives, force nous est de nous borner à l'énumération de leurs noms.

Jacominus de Ferro (appelé, en 1336, Jacominus tout court) peint en 1344 dans l'hospice de Villeneuve. Il a pour collaborateur Franciscus Saqueti.

1344. 16 avril. Facto computo cum Jacomino de Ferro tam suo quam Francisci Saqueti nomine de pictura per eos facta in aula hospicii domini nostri apud Villam novam de qua fuerat conventum cum eis ad summam IIc XL flor. ut patet per instrumentum super hoc receptum per magistrum J. Palasini confessus fuit ipsos recepisse IIc XL flor. — Intr. et Exit. 1343-1344, n° 216, fol. 198 v°.

« 16 octobre. Mutuati sunt Jacomino pictori aule inferioris ultra pontem — XV flor. — Intr. et Exit. 1344, n° 216, fol. 66.

« 1er décembre. Mutuati sunt Jacomino de Ferro et Francisco Saqueti pictoribus magne aule ultra pontem — X flor. — Ibid., fol. 68.

« 23 décembre. Mutuati sunt Jacobino de Ferro et ejus socio pictoribus — IIII flor. — Ibid., fol. 68 v°.

Bernardus Escot (Estoc ?) et P. de Castris peignent, en 1344, une pièce de l'appartement pontifical. Maître Bernardin ne dédaigne pas non plus de mettre en couleur des escabeaux ; il ne montre pas à cet égard plus de fierté que ses confrères du xve siècle, si souvent occupés, à la cour pontificale, de ces mêmes travaux qui nous paraîtraient aujourd'hui indignes d'un peintre d'histoire.

1344. 9 février. Cum Bernardus Escot (?) et P. de Castris pictores recepissent sub certo precio, videlicet

ad summam LXXX flor. pingendam cameram que est immediate subtus cameram domini nostri novam, solvimus eisdem dictos LXXX florenos. — Intr. et Exit. Cam. 1343-1344, fol. 180.

1345. 16 mars. Bernino Escoti (?) pictori pro CXXII scabellis per eum depictis ad racionem II sol. pro pictura cujuslibet scabelli, valent XX libr. IIII s., que summa fuit sibi soluta in X flor., IIII s. — Intr. et Exit. Cam. 1345, n° 237, fol. 120.

Petrus Resdoli, du diocèse de Vienne, décora en 1343 la garde robe du pape :

1343. 27 septembre. Petro Resdoli pictori dioc. Vienn. pro XXXIII libris cum dimidia dazur (sic) pro pingenda gardarauba (sic) domini pape ad racionem IIII d. tur. gros. pro libra qualibet — XIII lib., VIII s. mon. av. — Intr. et Exit. Cam. 1343, fol. 108. Cf. 1343-1344, fol. 169.

Petrus Boerii et Petrus Robant ornent de fresques (peut-être purement ornementales) une partie de l'hospice de Villeneuve.

1345. 11 mars. Petro Boerii et Petro Robant pro pingendo magnam vicem hospicii domini nostri apud Villam novam, continentem CVII cannas cum dimidia, facto precio cum eisdem ad racionem IIII sol. pro qualibet canna, valent XXI lib., X s., que pecunie summa fuit sibi soluta in XVII flor., XXII s., singulis flor. pro XXIIII sol, computatis. — Intr. et Exit. Cam. 1345, n° 237, fol. 119. Cf. 1345-1346, fol. 167 v°.

Bissonus Cabalicanus (?) et Johannes Moys semblent occupés, comme les précédents, de travaux du dernier

ordre : ils mettent en couleur (voyez ci-après le document du 4 février 1344) les corridors du palais d'Avignon, à raison de quatre sous par canne carrée.

Le peintre Simonettus de Lugduno mérite de nous arrêter plus longuement. Depuis que M. Achard a découvert qu'un certain « Simonettus Lugdunensis, pictor curiam romanam sequens », acheta en 1350 une maison sise à Avignon, l'imagination des érudits du Comtat Venaissin a travaillé sur ce nom. Se fondant sur la présence, dans les fresques de la chapelle d'Innocent VI, à Villeneuve, des lettres S. L. enlacées, ils lui ont fait honneur de ces intéressantes compositions (1), dont notre planche hors texte reproduit un fragment.

(1) « Un instrument de vente de l'année 1349, qui a été découvert récemment aux archives anciennes de la ville d'Avignon, semble désigner comme auteur des fresques de la salle du Consistoire un peintre lyonnais du nom de Simonnet, puisqu'il est qualifié dans cet acte, passé en sa faveur, de « pictor curiam Romanam sequens ». Les fresques de la chapelle d'Innocent VI à l'ancienne Chartreuse de Villeneuve, de l'autre côté du Rhône, portent la signature de ce peintre, une S et une L enlacées (Simonettus Lugdunensis). Ces fresques ont une grande analogie avec celles du Palais des Papes qui nous occupent. » (Canron, le Palais des Papes à Avignon; Avignon, 1875, p. 21.)

« Les fresques de cette chapelle peuvent être attribuées à un peintre lyonnais. En effet, les lettres S. L. enlacées, découvertes par M. Révoil, que l'on voit sur ces fresques, peuvent bien être la signature de Simonettus Lugdunensis, qui habitait Avignon en 1350, ainsi que cela est constaté dans un acte d'achat de maison. Cet acte, dans lequel il est question de l'achat d'une maison dans Avignon par un nommé Simonettus Lugdunensis, pictor curiam Romanam sequens, a été découvert récemment par M. P. X. Achard, le savant archiviste d'Avignon. » (Coulondres, la Chartreuse de Villeneuve-lez-Avignon; Alais, 1877, p. 10.)

Simon ou Simonet de Lyon est, en effet, un des plus fidèles peintres de la cour pontificale. Nous le trouvons occupé, dès 1335, aux peintures de la chapelle de Benoît XII ; il reçoit, pour ce travail, un salaire quotidien de deux sous, celui des maîtres en titres s'élevant à trois sous et demi, voire quatre sous. En 1344, l'artiste lyonnais peint, avec Bissonus et Johannes Moys, 446 cannes carrées de corridors du palais pontifical, à raison de 4 sous par canne, alors que Matteo di Giovanetti recevait jusqu'à dix sous par canne. Nous nous serions gardé, quelque modique que soit cette rétribution, quelque humbles que soient ces peintures à la toise, de révoquer en doute la participation de Simonet à l'exécution des fresques de Villeneuve, si l'emploi du monogramme S. L., en guise de signature, ne nous avait pas semblé surprenant pour le xiv° siècle. Connaît-on pour l'époque qui nous occupe beaucoup d'exemples de cette manière de signer? On m'excusera si je soumets la question à mes confrères en archéologie avant de me prononcer.

Quoi qu'il en soit, voici la teneur du document qui relate les travaux de Simonet de Lyon pendant le pontificat de Clément VI :

1344. 4 février. Simoneto de Lugduno, Bissono Cabalicano (?), Johanni Moys pictoribus pro deambulatoriis palacii Avinion. pingendis, in quibus sunt IIII° XLVI canne, duo palmi et III quarti quadrat. ad racionem IIII s. pro canna quadrata omnibus computatis, LXXXIX lib., VI s., VIII d. parve monete, quo pecunie summa fuit eisdem soluta in singulis flor. pro XXIII s., II d., comput. LXXIII flor., XXII s., VI d. — Item pro vice guarde raubo et capello nove pingendo de precio

facto cum eisdem X flor. auri. — Intr. et Exit. 1343, n° 215, folio 178 v° (1).

Dans un prochain travail, nous étudierons les peintures mêmes que ces différents artistes ont laissées à Avignon et dans les environs.

Pour aujourdhui, il nous suffira de placer sous les yeux de nos lecteurs les reproductions de quatre compositions ou fragments de compositions, conservées, les trois premières dans les chapelles du Palais des Papes, l'autre dans la chapelle d'Innocent VI, à la Chartreuse de Villeneuve. On y remarquera la prédominance des types italiens : il était difficile, dès lors, à n'importe quelle école, de se soustraire à l'influence de Giotto et de son entourage ; à plus forte raison, une telle tentative n'eût-elle obtenu que peu de succès dans la nouvelle résidence des Papes, que tant de liens divers unissaient à l'Italie pendant le XIV° siècle.

(1) M. Paul Fabre, membre de l'École française de Rome, a bien voulu collationner sur les originaux les documents ci-dessus rapportés, qui sont tous tirés des archives du Vatican.

IMPRIMERIE PAUL BOUSREZ, 5, RUE DE LUCÉ, A TOURS.

Original en couleur

NF Z 43-120-8

www.ingramcontent.com/pod-product-compliance
Lightning Source LLC
Chambersburg PA
CBHW030128230526
45469CB00005B/1848